花　畫

Mercedes　Braunstein　著

林瓊娟　譯

三民書局

目　錄

花畫初探

花畫是繪畫中一個非常特殊的素材。除了創作之外，它多樣的形態及色彩還給予了我們一個持續不斷學習的機會。在練習線條及筆觸的流暢性上，它也是一個很有效的方式。

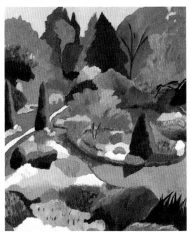

如同畫中公園裡的花叢所示，壓克力顏料製造出的效果是非常具有感染力的。卡雷紐 (*Almudena Carreño*) 的作品。

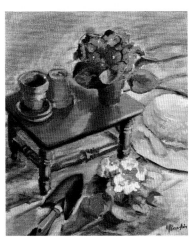

在布朗斯坦 (*Mercedes Braunstein*) 的這幅油畫當中，藉由透明顏料展現出花朵柔和的外表。

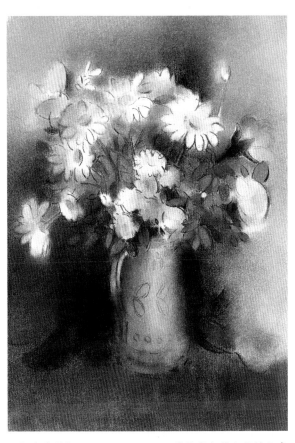

要畫一組花卉，第一個步驟就是仔細研究分析一朵花的花瓣、花梗及葉片和其他花朵有何不同。之後，我們必須了解如何運用前縮透視法來看花的形狀，以及光線和距離對於花朵的顏色有何影響。

不論是一朵花、一束花還是一個花圈，也不管是在室內的一角或是一個室外的場景，都可以當作是繪畫的題材。最重要的是還要搭配上嚴謹的構圖取景，以及應用得宜的繪畫媒材與技巧。

運用鉛筆線條重疊的效果製造出海芋真實的量感。

這幅克雷斯柏 (*Francesc Crespo*) 的花朵與花瓶的靜物畫呈現出粉彩筆獨特的暈擦效果。

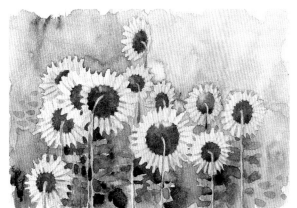

運用水彩渲染的技法清新地描繪出一個葵花園。賽谷 (*Jordi Seg*ú*)* 的作品。

1

多彩多姿的花朵

不管是素描還是彩繪，我們真正對花感興趣的部分是在於它們婀娜多姿的姿態和繽紛的色彩。那麼，就讓我們仔細地觀察，並且確立一些可以讓人容易辨別的特色吧。

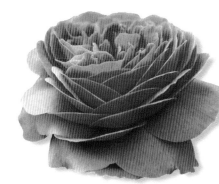

形態與顏色

我們的任務在於觀察實體的花，並且發掘它各個組成部分的形態及顏色。我們要檢查並確認花梗、葉片、花萼、花冠或花瓣的外表，以及雄蕊和心皮的位置與分布狀況。但最引人注目的無疑是花瓣的部分。

為了將素描和量感畫好，需要仔細端詳花朵、花梗及葉子的特色，以及它的背景。

花瓣與花冠

在無數不同的花卉當中，可以將外形相似的花朵劃分為同一組別。例如玫瑰花本身有很多種顏色，各種的花瓣數目也有不同，花朵有大有小，就外形看來都可以分辨出是玫瑰花。但是有些蘭花會讓人想起山百合，而風鈴花則會讓人聯想起木槿。除了大小及顏色的差異之外，這些花的相似點還是存在的。

在布置花束的時候，花店和藝術家的審美觀並不一定相同。

花　畫

花畫初探

多彩多姿
　的花朵

花萼、花梗與葉片

花萼是圍繞在花冠下面的部分。我們要注意它的形態和數目。另外還需觀察花梗是直立或呈現彎曲的狀態。而葉片分布的方式為何，花苞的形狀，每種植物獨特的葉形和顏色，也都是觀察的重點。

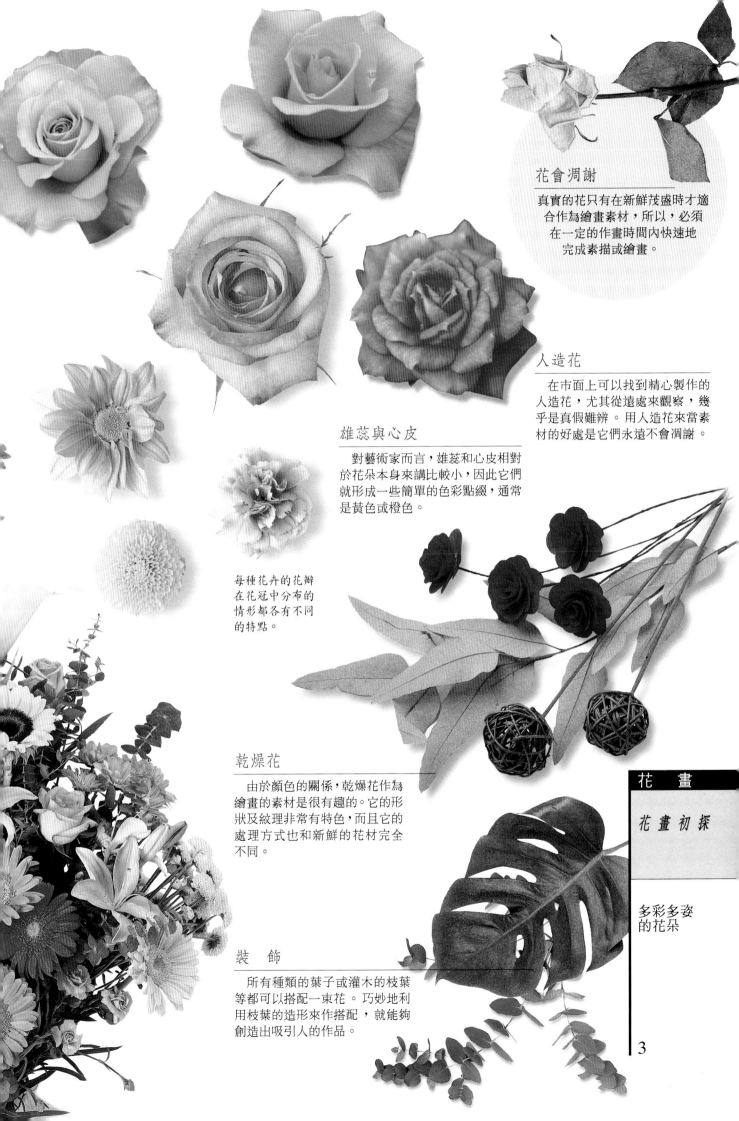

花會凋謝

真實的花只有在新鮮茂盛時才適
合作為繪畫素材，所以，必須
在一定的作畫時間內快速地
完成素描或繪畫。

人造花

　　在市面上可以找到精心製作的
人造花，尤其從遠處來觀察，幾
乎是真假難辨。用人造花來當素
材的好處是它們永遠不會凋謝。

雄蕊與心皮

　　對藝術家而言，雄蕊和心皮相對
於花朵本身來講比較小，因此它們
就形成一些簡單的色彩點綴，通常
是黃色或橙色。

每種花卉的花瓣
在花冠中分布的
情形都各有不同
的特點。

乾燥花

　　由於顏色的關係，乾燥花作為
繪畫的素材是很有趣的。它的形
狀及紋理非常有特色，而且它的
處理方式也和新鮮的花材完全
不同。

裝　飾

　　所有種類的葉子或灌木的枝葉
等都可以搭配一束花。巧妙地利
用枝葉的造形來作搭配，就能夠
創造出吸引人的作品。

多彩多姿
的花朵

3

花的前縮透視法

現在我們已經看過實體的花朵是什麼樣子。不過,我們總是用相同的方式來看它嗎?很顯然地並不是這樣。花朵每換一種姿態,看起來就有不同的變化。接下來我們就來學習用前縮透視圖來表現花朵。

輪廓與繪畫展現

首先我們必須就花朵姿態描繪出一個相對應的簡單圖形(如圖所示能和這朵花相合的多邊形)。

在觀察一朵實體花卉時,我們可以從不同的角度來觀察它,而花朵所呈現的姿態也不盡相同。但是說到要將它畫在一個平面(例如畫紙或畫布)的時候,由於必須表達出花朵的立體感,所以正確地描繪輪廓就顯得非常重要了。為了簡化這個工作,我們必須運用透視法及簡單的幾何圖形來畫草圖。

一朵花一種輪廓

我們必須將每朵花跟最能表達出它的透視圖輪廓結合起來。

觀察的視點

根據不同的觀察視點,就算是同一朵花,看起來也會有不同的造形。在看花梗及葉子的時候也是相同的情況。

隨著不同的視點,花朵的形狀看起來也不同。

透視的效用

用透視法來看一個位於三度空間中的圓圈會是什麼樣子呢?通常我們會看到一個橢圓的造形。我們可以觀察到哪一個是最遠的外緣線;靠近觀者的橢圓半徑比與它對稱的半徑要長,因此花心看起來就不會在橢圓形的正中央。花瓣必須在它相對的空間位置中以適當的長度來展現,因此像花萼,只有我們從花的後方來看時才能整個看見它。另外有一些花,像玫瑰或菊花的花形近似於球形或半球形。在這些情況下,最重要的是用圖形來表現出花瓣的輪廓。從彎曲變形的葉子到很複雜的花,我們都可以用立方體將它們框起來。這個透視的圖形引導我們認識什麼才是適當的透視圖。

目前這個視線對素描來說不會造成任何困難。花瓣的長度看起來都很相近。

最簡單的透視圖就是透過圓圈來畫。有一連串的問題最好注意一下,例如花心的位置還有不同花瓣的長度。在這個例子中,就符合 $a > b > c$。

微開的玫瑰可以列為球形。花瓣的畫法分配在對稱軸心的周圍。

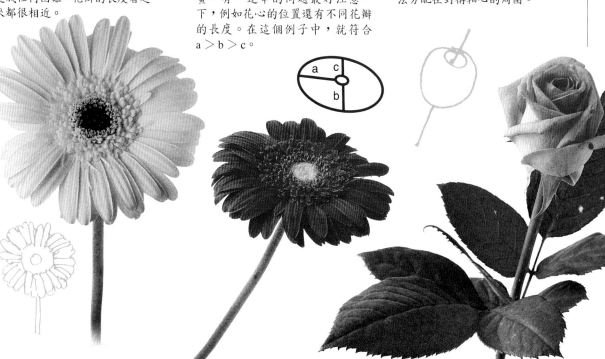

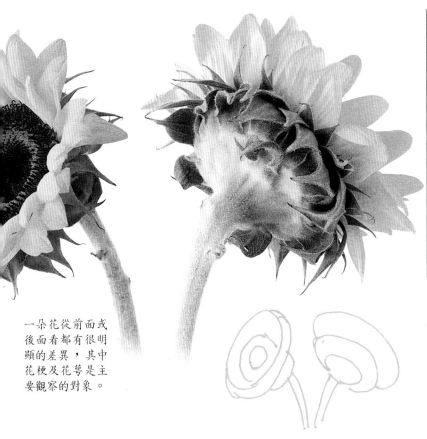

不是所有的花都呈現對稱的軸心。不過，從這個方位來看這朵蘭花，它具有一個對稱的平面，可作為我們在描繪花瓣時的一種引導。

一朵花從前面或後面看都有很明顯的差異，其中花梗及花萼是主要觀察的對象。

最簡單的解決方法

想要畫一朵花必須要先想出一個可以圈住它的簡單圖形。圓形、橢圓形還有菱形都是比較常用的。有些花和球形相關，另一些則像圓筒形，而最複雜的是立方體。要為每種狀況尋找最簡單的解決方法，且盡可能是平面的圖形。這些圖形都可以幫忙解決透視的問題，尤其是當你要確立一個對稱的軸心或平面時。

繪畫小常識

輪廓的整合

研究花朵和它所表現出來的透視圖，可以讓我們抓到它輪廓的特質。我們可以在一張草稿紙上做一些試驗。把花朵的每一種姿態都當成不同的問題來處理，找出可以框住它們的最簡單圖形。接下來，我們要確立它的對稱軸或平面，然後分配花瓣、花萼以及其他組成部分。在開始畫底稿之前做一些這種試驗是很有用的。

一朵微開且有一片花瓣向外凸出的玫瑰也可以用球形來解決。只需再加上凸出花瓣的具體圖形即可。

這種百合花需要一張由一個圓圈和呈現放射狀分布的六片花瓣所組成的透視縮圖。從花朵的中心來看，雄蕊和雌蕊顯得有些不自然。

圓錐形是我們用來表示這朵海芋的圖形。而我們只要用兩個平面的圖形就能夠表達出來。

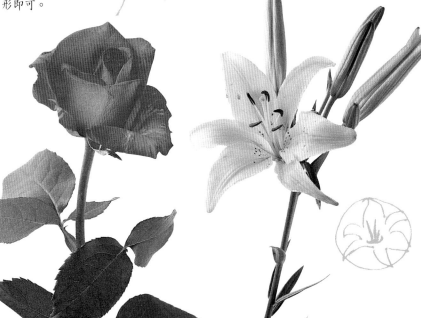

花的前縮
透視法

花朵的色彩

影響花朵色彩的因素有很多種。除了固有色,還有照射它們的光線、環境的顏色、距離以及介入其中的大氣所產生的效果。

固有色

每一朵花都有它自己的固有色,也就是我們在一般正常光線下所接收到的顏色。

光線

照明花朵的光線,其色相與光量會使花朵本身的顏色產生細微的差別。中午的大太陽會讓一朵木槿的顏色看起來像是朱砂紅,而它的花梗及葉片則呈現黃綠色。同樣的花在下午看起來的顏色則是胭脂紅,而花梗和葉片則是強烈的暗綠色;在陰天時,胭脂紅及綠色看起來則帶點藍色。

豐富的色調變化

光源及其色相與光量的不同,會表現出豐富的色調變化。當光線的位置改變,色調也會隨之改變。每一朵花除了本身的色調變化,當一朵花或它的花梗及葉片介入了光線的行進路線,就會在其他的花及鄰近的物體上產生一個陰影的色調。另外,還有一些由相近物體所反射出來的顏色。這些色調變化都是我們必須去學習分辨的。

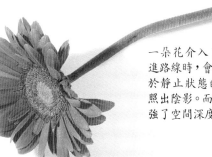

一朵花介入了光線的行進路線時,會在另一個處於靜止狀態的物體上映照出陰影。而這些陰影加強了空間深度的表達。

在刺眼的逆光下所觀察到的同一朵花,暗色調變多了而且對比較為強烈。

當一朵花干擾到光線的行進時,就會在另一朵花上產生陰影。我們不要忘了表現出這種陰影。

一朵在側光下所看到的花朵,其色調較為柔和。

無論是太陽或燈泡,只要一改變光線方向或光量,色調就呈現出不同的分布。

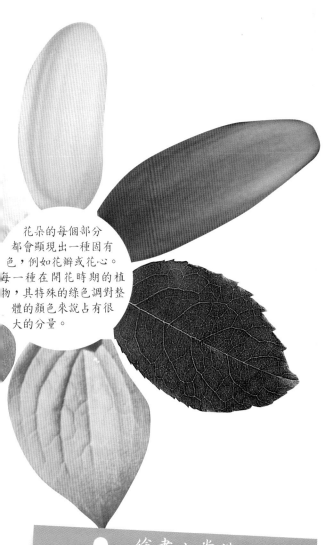

花朵的每個部分都會顯現出一種固有色，例如花瓣或花心。每一種在開花時期的植物，其特殊的綠色調對整體的顏色來說占有很大的分量。

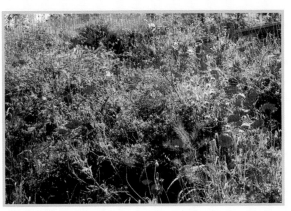

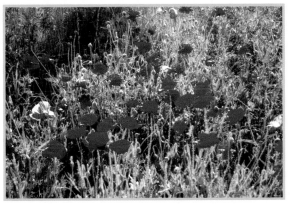

繪畫小常識

以色彩及色調來分的圖畫

色調值是一個允許我們將每種不同色調分區的一種架構。我們盡量用灰色色階將所有都壓縮成黑色和白色。要證明相關色調之間的關係如何塑造出一朵花來是很容易的。如果有很多種顏色，就要每一種都做相同的分析。為了讓這個工作更容易，我們可以瞇著眼睛，如此一來，顏色及色調的範圍就會大體地出現了。

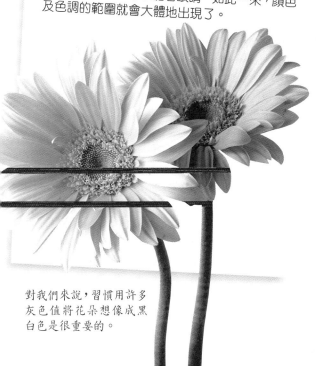

對我們來說，習慣用許多灰色值將花朵想像成黑白色是很重要的。

距 離

在一個近景中，花朵的原色及色調不難分辨。但隨著距離拉大，就會失去輪廓（也就是形狀）及色彩的清晰度。花朵變成愈來愈小的簡單色點，直到在很遠處時，就只能隱約地看見棕色的山坡。

介入其中的氛圍。特別是在有霧或有汙染時，這個現象會曝露出來。因為距離的關係，顏色本身缺乏對比，看起來就是灰灰的。

花朵與靜物畫

構圖要點

除了多變性之外，在構圖要點中，一個表現統一性的組織結構經常都要符合一個簡單的圖形。整體的花朵則要能夠用一個圓形、橢圓形或圓柱形來表示。

用花朵作為素材的靜物畫讓我們可以做一些初等的構圖練習。我們必須熟悉花朵及我們所使用花器的形狀，並且嘗試不同的布置。

構　圖

一盆精心設計過的插花經常是靜物畫中受歡迎的題材。

雖然可以只畫花，但比較寬廣的取景是連花器一起表現出來。題材則是由花朵、帶水的花器及其他被認為是可以結合在一起的物件所組成。

統一性與多變性

最理想的就是在統一性當中，留意其他物體的特色，創造出一個表現多樣性的花卉構圖來。為了做到這樣，不管任何方向我們都要避免將花排成一直線。將所有的花朵擺好，以不同的平面呈現所有不同高度的透視圖。花朵可以是不同的種類、大小及顏色，也可以是相同的種類和相近的顏色。我們必須特別強調光線的取得，使其能捕捉到花朵及安排好的物體量感。

取　景

一個卡紙框可以幫助我們取景，也就是說，限定我們對靜物畫的視覺。每一個取景都有它的構圖。

背景的顏色及紋理襯托出花朵及花瓶。

作品的形式

花瓶或花器的形狀及大小會影響到花的剪裁以及整體的總高和總寬。

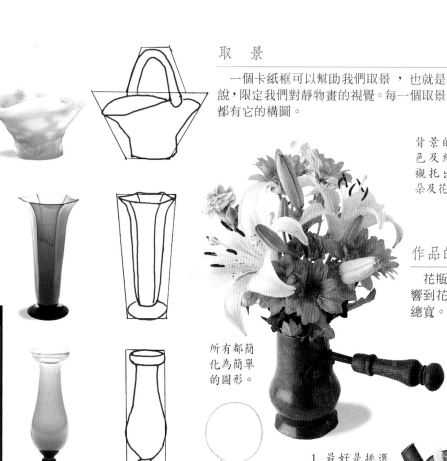

所有都簡化為簡單的圖形。

花　畫

花畫初探

花朵與靜物畫

花　瓶

觀察花瓶需要注意它的大小、形狀及顏色。我們將這些特點與花朵以及其他參與的東西的特點相連結。從這些特色中就能夠創造出各式各樣的構圖。

1. 最好是挑選一看上去就能創造出整體愉悅色彩的物件。

深 度

我們可以運用不同的平面來加強空間深度的印象 (1)。我們也可以利用陰影的強度 (2) 以及選擇不同的角度 (3) 和 (4)。

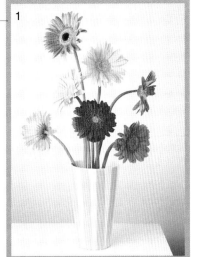

1. 一張以透視法來看的桌子產生了有深度的印象。

2. 一組迷人且微妙的陰影產生了深度。

3. 一個物體從側面以透視法來看就增加了有深度的印象。

4. 這個角度加強了深度。

一朵在花盆裡的實體蘭花結合了葉子以及花梗的圖樣。

最低限的靜物畫

我們可以用少量的東西構成一幅最低限的靜物畫,也就是說,只用花和大花瓶。

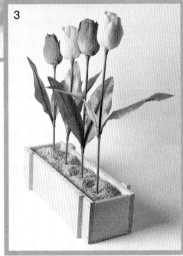

律 動

花朵以及其他分子的組織結構必須呈現一種吸引人的構圖。除了組合的架構之外,還必須觀察素材直到發現它的律動為止。形狀以及紋理會帶給我們律動。之後我們在素描或繪圖時就可以刻意地描繪它。

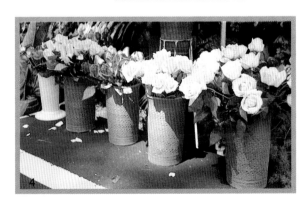

色調值

我們要研究被照亮的整個素材的色調值。

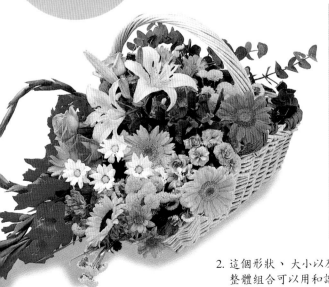

2. 這個形狀、大小以及不同顏色的整體組合可以用和諧的鮮豔色彩來畫。

3. 花朵可以是一張靜物畫的配角,形成簡單的色彩點綴。

大自然是很真實的。

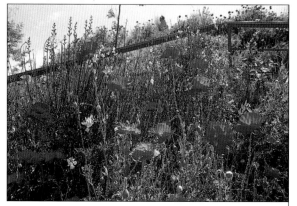

在大多數的風景區、公園、花園甚至私人的陽臺裡，都可見花群。有一些就在那兒以很自然的方式出現了，有一些則是人為的創造。為了要綜合它的形式以及顏色，觀察它周邊的特點是必要的。

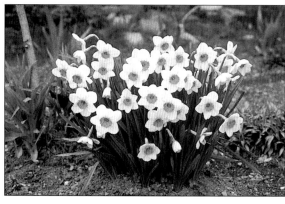

自然的組合

野花提供了各式各樣不同的自然構圖，很容易就可以發現一些吸引人的取景，因為在不規則當中生長也不乏動人之處。

種在果園當中的水仙花群有一種自然的構圖。

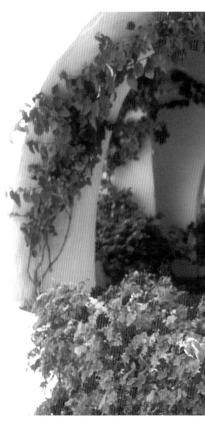

花　園

相反地，花圃在植物的安排上則習慣以有次序的方式來呈現。以著名的維莎耶思花園風格為例，它的組織結構就以不同顏色的幾何圖案來表達。

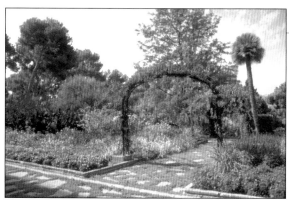

這些花圃就不太看得出幾何的形狀。以這個取景來看，小色點的分布就比較不那麼僵硬。

如何決定取景

用幾筆將事先取景的素材特點勾畫出構圖來是很有用的。用色點來表現花群的鮮豔色彩以適應不同風景的需要：鄉村的、都市的、海濱的、風俗派或內心感覺派的場景等。

對背景為藍色和綠色的風景來說，群花的顏色強度提供了一個非常有趣的對比。

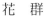

爬藤植物

　　爬藤植物在它開花的時期是非常吸引人的。它能為所有的花園或陽臺都帶來非凡的點綴色彩。然而，要將它們的花一朵一朵地描繪出來是不可能的，必須要用整體的方法才行。九重葛、茉莉花還有一些品種的玫瑰，在其他的花朵當中形成非常吸引人的素材。

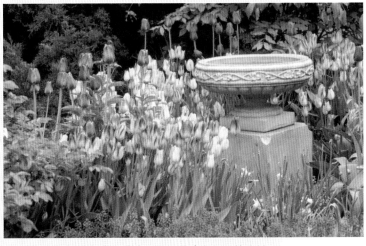

每一株植物都具有自己最適合呈現的律動性：那種刻劃出花梗、葉子、花朵的律動性。

開花的九重葛和一大片的天竺葵在天井當中是很有裝飾效果的。如果要畫它們，我們要突出花群並且確立它周圍的輪廓。

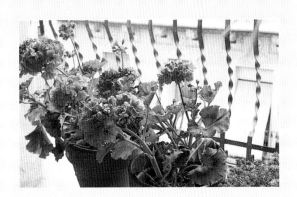

陽臺上鐵欄杆的韻律提供了一個強烈的對比，因為它圍繞在天竺葵最上面的部分，而花朵及葉子也各自呈現不同的韻律。

律動是必須要去尋找的

　　重複同一個方向的筆法在構圖上會創造出律動。為了呈現一個植物或物體組成部分的本質，要不斷重複線條以畫出最適當的形態來。在同一個素材當中並存著不同的律動。

形態的整合

　　一朵花的輪廓就是它形態的整合。一群整體的花同樣有它的輪廓，就像每一叢花的剪影一樣。從這些剪影應該要能辨識出每種植物才行。

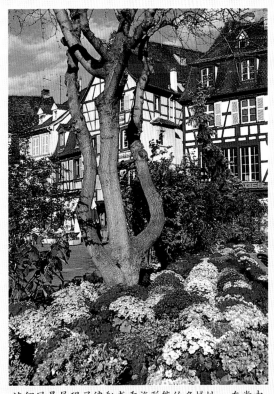

這個風景展現了律動或重複形態的多樣性。在當中可辨識出花卉、樹幹、灌木叢以及建築物。

顏色的觀察

　　我們所看到的物體顏色是以照射它的光線以及我們與它所處的距離來決定的。每一叢花的整合輪廓會出現各種不同的色調。不過，介入其中的大氣所造成的效果會將整叢花簡化為一塊單一顏色的色點，而無明顯的濃淡差別。

花　畫

花畫初探

花　群

調色盤

在一張靜物畫或外景畫當中所出現的顏色取決於很多不同的因素，所以能夠成就各種套色。透過調色盤，我們將會得到我們所需要的套色來呈現主題。

1

2

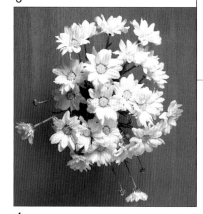

3

通用的調色盤

如果每一組我們都考慮到一兩種手工調色是很不錯的。我們從鈦白色開始，至於黃色則分為檸檬黃、淺黃、中黃、赭土黃。紅色則有鎘紅、胭脂紅、焦赭紅色。焦土色是一種很有用的褐色。在藍色這一組我們找到鈷藍、天青及普魯士藍。為了畫花，我們需要淺綠和翡翠綠。至於象牙黑我們則直接用來塗抹，而不用來混合。

色彩分析

我們細看主題，試著找出色彩的結構，就像物體的固有色和光線主色所產生的結果。我們要用什麼顏色來表現物體呢？讓我們來談談顏色以及它的溫度。

顏色。每一種顏色都隸屬於一個色系，它可能是黃色系、紅色系、土色系、棕色系、藍色系、綠色系或灰色系。除此之外，所有的顏色都會顯現一種趨向：一個藍色可能會是略呈綠色或紫色的。

色溫。在一個主題當中所出現的顏色都存在著一種以熱等級為基礎的關係。每一種顏色都有一種溫度屬性，不管是熱的、冷的、或難以界定的（也就是中性的）。

為了要用油畫顏料創造出暖色效果，我們試著用黃色及紅色來做混色練習，另外還可以與白色做混色練習。

用黃色、赭色、紫色、普魯士藍以及適量的水，我們可以創造出一個有趣的調色來畫鳶尾花。

每一個主題都要發展出不同的調色：1. 粉紅、胭脂紅、綠色及灰色。2. 紅色、綠色、藍色。3. 灰色、粉紅色及綠色。4. 藍色、灰色、黃色及黃綠色。

花　　畫

花畫初探

調色盤

用赭色、紅色、天青、橄欖綠、赭紅色及深褐色，我們可以發展出一個濁色的調色盤。

對藝術家們來說的色彩理論

我們若從三原色紅、黃、藍當中取兩種原色等量混合，就會得到對應的二次色（間色）：黃＋紅＝橙，紅＋藍＝紫，黃＋藍＝綠。再以三比一的比例混合兩種原色則可創造出六種三次色（再間色）：三分黃＋一分紅＝黃橙色；三分紅＋一分黃＝紅橙色；三分紅＋一分藍＝紅紫色；三分藍＋一分紅＝藍紫色；三分黃＋一分藍＝黃綠色；三分藍＋一分黃＝藍綠色。

以三原色作等量混合則可得到黑色。

黃色和紫色、藍色和橙色、紅色和綠色都是互補色。兩個互補色等量混合也會形成黑色。

更多的顏色

在這裡我們利用檸檬黃、胭脂紅及藍色作為三原色。當我們改變兩個原色的混合比例時，就是正在制定一套演色表或光譜。

色彩的理論引導著我們混合顏色：例如一分紅和一分黃、一分紅和一分藍、一分黃和一分藍、一分黃和一分綠或一分藍和一分綠。

為了得到濁色，我們可以利用互為補色的顏色：一分黃和一分藍、一分紅和一分綠或一分紅和一分藍。或者也可以將一點點濁色與任何一種顏色混合在一起。

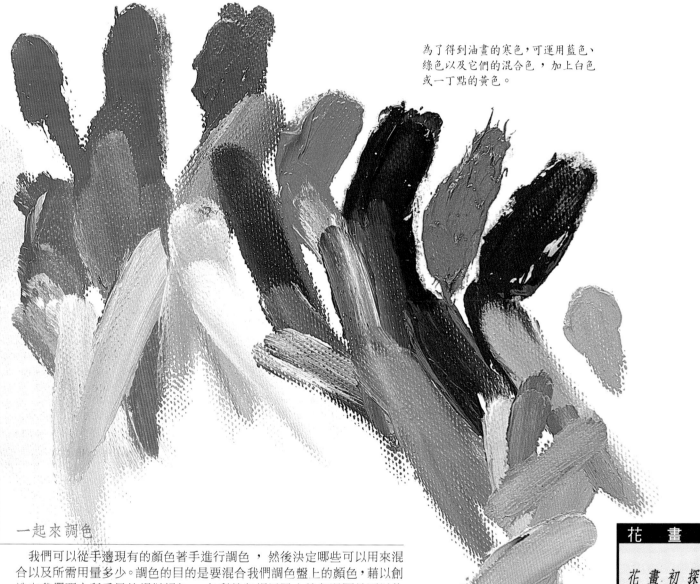

為了得到油畫的寒色，可運用藍色、綠色以及它們的混合色，加上白色或一丁點的黃色。

一起來調色

我們可以從手邊現有的顏色著手進行調色，然後決定哪些可以用來混合以及所需用量多少。調色的目的是要混合我們調色盤上的顏色，藉以創造出我們眼中所看見的相似顏色。色彩的色相以及它的色溫屬性可以作為我們的嚮導。

暖色：黃色、紅色、土色、棕色以及它們所產生的混合色全都是暖色。當我們說一個調色盤是熱的時，就是指一個作品當中大部分所使用的顏色以及混合色都是暖色。

寒色：藍色、綠色、灰色以及它們所產生的混合色都是寒色。當我們說一個調色盤是冷的，就是指一個作品當中所出現的顏色和混合色有明顯的寒冷傾向，不管是偏綠色、藍色或灰色。

濁色：有一系列偏灰、不容易界定且暗淡的顏色被稱為濁色。為了表現出它們，我們必須使用調色盤上的濁色、土色以及棕色。也可以將兩種互補色不等量地混合，然後根據我們所使用的畫材，加上一點點白色。以下皆是互補色：綠和紅、紅和藍、黃和藍。

從赭黃色我們也可以得到濁色；用黃色或紅色可以得到有趣的灰色調效果；用綠色則可得到很適合畫花梗及葉子的濁色混合色。加上赭紅色，灰濛的畫面就會呈現微紅的細緻變化。很少量的深褐色可以把任何的顏色都弄暗。

13

底稿及媒材

一旦決定取景，就可以在基底材上勾勒出主要的線條來表現。這就是底稿的構成。每一種媒材都有一個或多個對它們來說是最適當的運用程序。

在草稿紙上畫些草圖，是很有用的預備練習。

底稿用的媒材

我們要用什麼媒材來畫底稿呢？如果我們企圖做一個一體成形的底稿，我們就必須用一種在加上陰影或上色之後，線條就會消失的媒材。相反地，如果我們想要線條持續存在，我們就要設想一個混用的技巧。

標　記

在基底材上進行一個決定性的底稿之前，可以製作一些不同的草稿。這些用鉛筆做的快速記號不能視為底稿。不需要畫得很細，重要的是作為有標示出光影色調表現的範例。

素描的媒材

底稿和素描用的媒材是相同的。鉛筆、炭筆、血色炭精、色鉛筆、彩色筆等都是素描常用的媒材。如果用墨水，底稿可以用鉛筆勾勒，因為當墨水乾的時候，線條也會完全消失。

粉彩筆

作為素描和上色的媒材，粉彩筆從底稿就開始運用一種或結合數種會出現在作品當中的顏色。

壓克力顏料

當利用壓克力在畫布上作畫時，最常見的是用炭筆和鉛筆來勾勒底稿。如果是利用厚塗法來作畫，那麼不管是在畫紙或畫布上，我們都可以用鉛筆來畫底稿。

這個作為粉彩筆畫的底稿是用深褐色來畫的。

在有底色的壓克力顏料用畫布上，用炭筆所打的底稿形成很實用的指南。

鉛筆底稿可作為之後水彩上色時的依據。

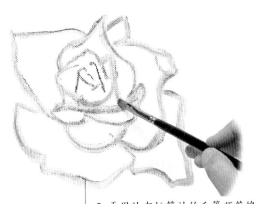

1. 我們在畫布上用炭筆畫一朵玫瑰。

2. 再用沾有松節油的毛筆順著線條畫。

3. 當全部都乾了之後,我們用一條乾淨的棉布將多餘的炭粉擦掉。

油畫

有很多方法可以開始畫油畫作品。如果選擇炭筆,之後就必須用松節油照著線條畫。因為揮發性的關係,松節油乾得很快。其餘的炭粉用乾淨的棉布擦掉。也可以用油彩直接在有色的空白畫布或事先已經上色的畫布上繪底稿。

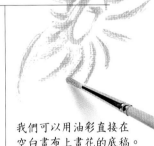

我們可以用油彩直接在空白畫布上畫花的底稿。

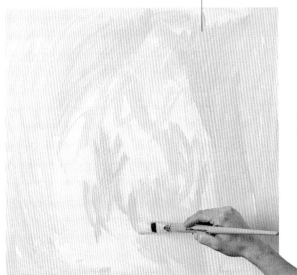

我們也可以在一張事先已經有畫過的畫布上直接勾勒油畫的底稿。

水彩畫

水彩畫的底稿是用鉛筆以柔和的方式來描繪。當使用的鉛筆是水溶性時,它畫的線條就會完全地和水彩這個媒材相結合。

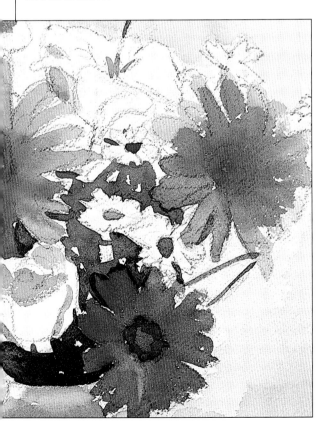

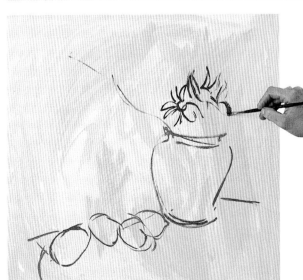

在大師的作品當中經常可以發現花卉的表現,大師們用它們來練習不同的技巧與程序。研究這些畫作將會是非常有用的。我們將學習他們如何透過對筆法和顏色的研究,來進行形態的整合以及律動性,所有作品都是對調色有事先詳細規劃的成果。

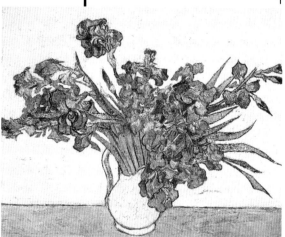

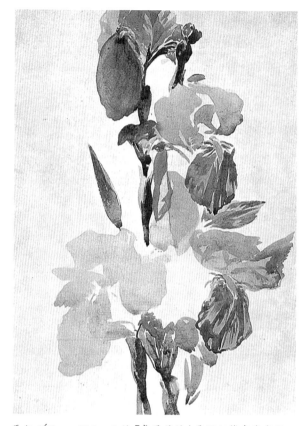

1. 卡力耶拉 (*Rosalba Carriera*) 的這幅「安立奎塔‧蘇菲雅‧德‧莫德娜」,在花朵的細節上,選色的和諧是很細膩的。

2. 梵谷 (*Vincent van Gogh*) 的「鳶尾花」當中的花朵,其筆觸所具有的獨特韻律為形態的整合展現了完美的解答。

3. 從希爾 (*John William Hill*) 的「開花的蘋果樹」中可以看見水彩的透明和明亮表現出了花瓣的喜悅。

馬內 (*Édouard Manet*) 的「鳶尾花枝」是用鉛筆來畫底稿。水彩的色點以及流暢的筆觸隨時可見,並且表現出每朵花的量感。

花朵的自然細緻以雀躍的方式歌頌了主題的純真。百合花像藝術品般的輪廓以及玫瑰的柔和都可以看得出來。這是沙金 (*John Singer Sargent*) 的油畫作品「康乃馨、百合、百合、玫瑰」。

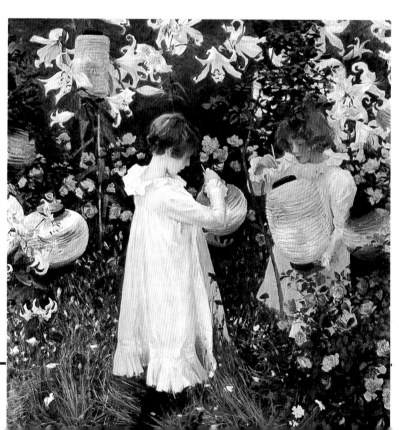

從選擇畫底稿的基底材和材料開始，每一種媒材就都有屬於自己的使用技巧與方法。

花卉與媒材

有兩個問題可作為一般準則。只有當花朵的花瓣很少的時候，在素描或繪圖時才必須準確地表現出來。當花朵有許多花瓣時，只需要將必要的部分加以描繪即可。在大自然當中我們很少發現形態完美的花朵，因此在表現花瓣及葉片時，我們就要避免制式地重複線條或筆觸。用這個方法可以得到比較清新的作品。

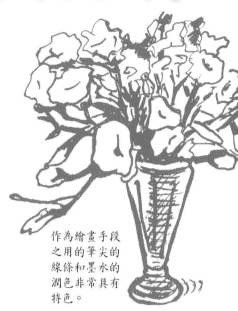

作為繪畫手段之用的筆尖的線條和墨水的潤色非常具有特色。

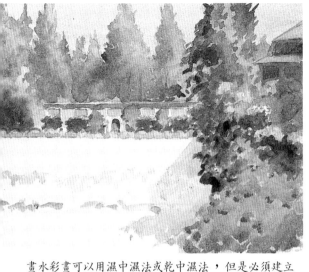

畫水彩畫可以用濕中濕法或乾中濕法，但是必須建立大面積或濕染繪畫的次序。

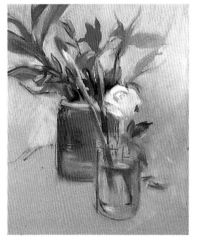

暈擦在任何粉彩筆畫中都是會共同運用到的技巧。

這幅油畫作品是作畫當中的一個階段。

毛筆可以沾上壓克力顏料來描繪花瓣的動態。

粉彩筆的不透明性讓我們甚至在暗底上也可以畫出淡色且有覆蓋性的線條。

彩色筆的技巧包括來回地畫線，然後在其上再重疊上別的線條。桑米蓋 (D. Sanmiguel) 的作品。

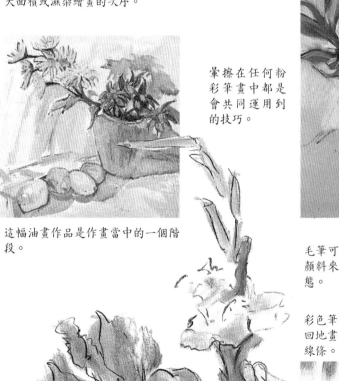

用粉筆快速地標上所有的顏色，對於之後我們在畫圖時怎麼上色以及在哪裡上色是很有用的。

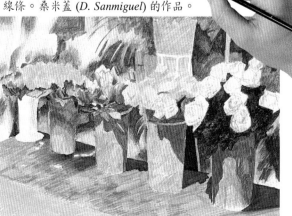

素描的媒材

我們可以使用炭筆或鉛筆來創造無彩色，也就是黑白的作品。用血色炭精筆則可以得到單色調的作品。其他的素描媒材，例如色鉛筆或彩色筆，則讓我們有色彩的表現，可獲得非常寫實的表達。在這當中墨水的運用是比較難的。

炭筆或鉛筆

紙張的白可以讓炭筆或鉛筆在其上運用時創造出調性來。不論重疊與否，網線或無網線的明暗法都能讓我們創造不同的色調。如能正確地呈現和光與影的明暗有相關聯的區域，就能使形態具有立體感。

根據我們在紙上對炭筆使力的強度，我們會得到不同的調子。這些色調可以用來表現黃菖蒲的量感。

血色炭精筆

色調結構現在因血色炭精筆微紅的半透明性而被保留，因為這微紅色可以讓紙張一部分的顏色被看見。我們可以用血色炭精筆輕畫來塑造出任何花朵的形態，然後再重疊上線條和顏色直到得到適當的色調。

用血色炭精筆所呈現的水仙花是一個單一色和單色調的練習。

彩色筆

我們需要預備各種顏色的彩色筆來表現花瓣、花梗及葉子的色階。隨著重疊上色，著色就因顏色透明性的關係而都混合在一起。當下層的著色是淺色的時候，結果就會變得比較明亮。

為了要用彩色筆表現花瓣、花梗及葉子的量感，我們需要一個廣泛的色彩選擇。

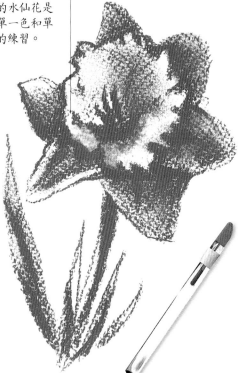

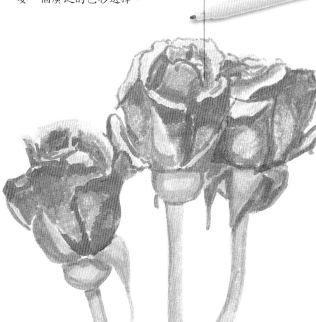

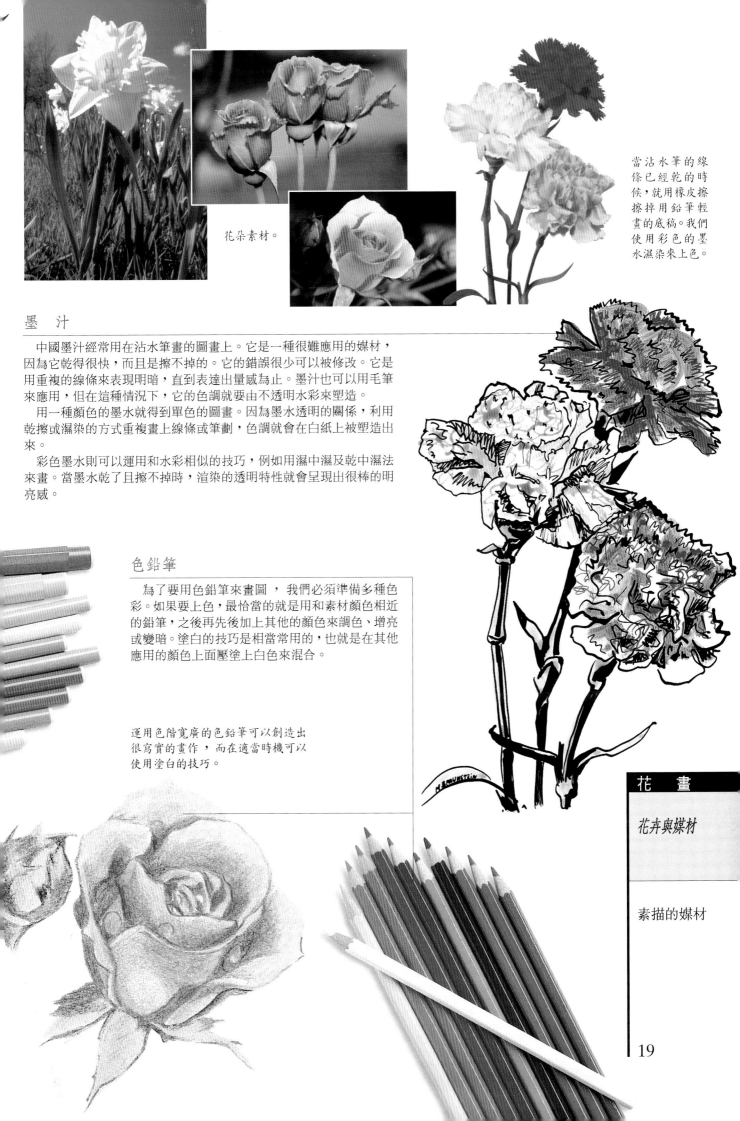

花朵素材。

當沾水筆的線條已經乾的時候，就用橡皮擦擦掉用鉛筆輕畫的底稿。我們使用彩色的墨水濕染來上色。

墨汁

中國墨汁經常用在沾水筆畫的圖畫上。它是一種很難應用的媒材，因為它乾得很快，而且是擦不掉的。它的錯誤很少可以被修改。它是用重複的線條來表現明暗，直到表達出量感為止。墨汁也可以用毛筆來應用，但在這種情況下，它的色調就要由不透明水彩來塑造。

用一種顏色的墨水就得到單色的圖畫。因為墨水透明的關係，利用乾擦或濕染的方式重複畫上線條或筆劃，色調就會在白紙上被塑造出來。

彩色墨水則可以運用和水彩相似的技巧，例如用濕中濕及乾中濕法來畫。當墨水乾了且擦不掉時，渲染的透明特性就會呈現出很棒的明亮感。

色鉛筆

為了要用色鉛筆來畫圖，我們必須準備多種色彩。如果要上色，最恰當的就是用和素材顏色相近的鉛筆，之後再先後加上其他的顏色來調色、增亮或變暗。塗白的技巧是相當常用的，也就是在其他應用的顏色上面壓塗上白色來混合。

運用色階寬廣的色鉛筆可以創造出很寫實的畫作，而在適當時機可以使用塗白的技巧。

花　畫

花卉與媒材

素描的媒材

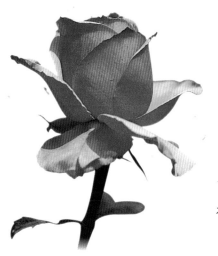

粉彩畫

粉彩筆除了作為一般上色的工具外，也可以應用在單色的素描練習上。粉彩的色彩應用可以是輕擦薄塗，也可以是強烈的堆疊，全視我們所需的效果而定。

將我們所需要的粉彩筆排列整齊並保持乾淨準備使用。

輪廓的線條

線條構成了一朵花的輪廓，線條的描繪愈精細愈好，有了精細的構圖作依循，我們便可以大膽地利用各種方式來上色，以尋找出最能表現素材形態特色的方式。

粉彩筆的不透光性

在紙張尚未飽和時，可以用另一個顏色覆蓋或修改塗色；但必須注意這樣也會產生混色的效果。

花瓣的著色

花朵每個花瓣的顏色及色調明度都需要做特殊的再現。從最初的著色到最後的階段，在其適當的色調當中，都要盡量保留色彩的結構。

使用粉彩筆可以用不同的力道，從輕輕的到很重而且全部覆蓋。用這個方法，由於粉彩層透明度以及紙張顏色的關係，我們會得到不同的色調。著色可以重疊覆蓋，但最好是參照調色的理論來做。

我們用一支可與其他顏色結合，但不會弄髒它們的淺灰色粉彩筆來畫草圖。

粉彩的混色

如果我們不想借助混色，就必須準備較多色的粉彩筆。上色就只藉由粉彩筆特殊的暈擦技巧來操作即可。

為了獲得有量感的印象，我們用手指頭來塑造一下花瓣。我們塗上粉彩，然後輕擦及暈塗色彩。用這個方式，我們可以得到很微妙的漸層，而沒有突兀的色調。

白色和淡粉紅的潤色留到最後才做，藉以尋找最具光澤的表現以及最亮的區域。同樣地，我們也要加強一些基本線條。

必須根據素材的指示，將每一種顏色運用在適當的地方。

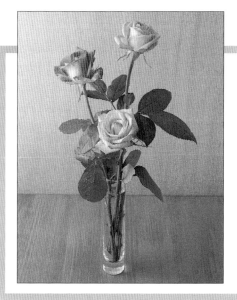

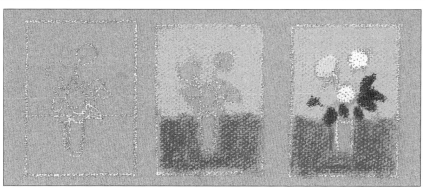

1. 決定取景與構圖。　2. 將背景，也就是靜物畫主體的周圍上色。　3. 最後再為花朵及花瓶上色。

著色畫輪廓

我們也可以用一支粉彩筆塗滿界定預設輪廓裡外的區域。結果就是一個沒有線條而是以色塊來界定的輪廓。

量　感

用適當的粉彩筆將植物的花瓣、莖、萼片及葉子塗上顏色只是我們作畫的一部分。我們並不需要運用所有的色彩，因為我們可在紙上暈擦色彩，這樣就可以讓色彩產生多層次的變化。但有些藝術家較不喜歡用這種方法，而是就這樣讓粉彩近乎單純的色料色彩呈現出來。

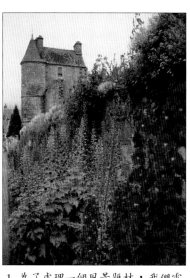

1. 為了處理一個風景題材，我們需要一個方便後續作畫的彩色畫紙。

2. 要作為畫底稿用的粉彩筆，其顏色必須在畫紙上是顯而易見的。

3. 在底稿上做大面積的上色。

4. 透過暈擦來製作大塊面的底色。

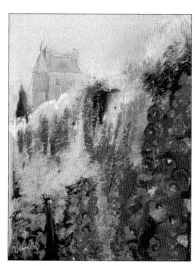

5. 風景的描繪是透過尋找對比，將色彩層層相疊所得到的。我們上色是為了要增亮或變暗，而且經常要衡量它們的效果。

繪畫小常識

固定劑的使用

固定劑的使用時機是當作畫期間，若紙張的附著力已經飽和，它可以增加紙張的附著力，並且避免新上的顏色與之前的顏色混合，故在最後作品完成時，並不需要再使用固定劑。

油　畫

一般說來，油畫要在兩次或兩次以上的上色程序後，整體畫面才會變得較具體。炭筆畫的底稿可以指引我們如何應用稀釋的油彩塗在整個畫布上。當打底的顏料乾了，我們就可以開始第二次的上色。

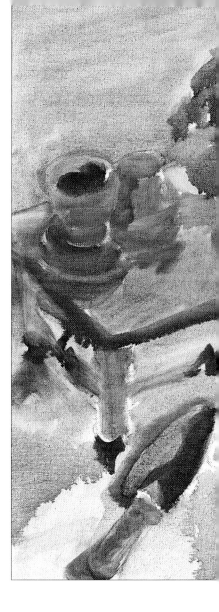

依據一個素材用炭筆畫底稿，而這個底稿指引我們上色。

首先我們用畫刀或很粗的毛筆來畫背景，保留素材大致的光明度。為了將形狀界定得更好，我們用褐色調來限定範圍。

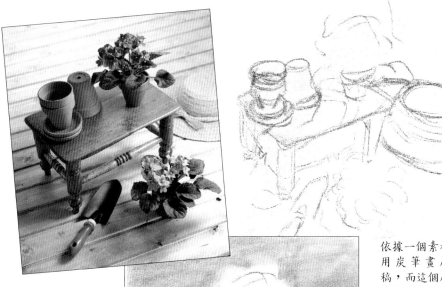

分階段的作品

油畫經由氧化作用而乾燥，也就是說和空氣接觸。為了避免裂開，第一層的顏料必須是很稀釋的。等它乾了以後，我們用手指頭去摸也不會弄髒手（此時它已完全乾燥）。接下來的幾層就可以塗得比較厚。

第一層底色和色調引導

在移除濕的顏料時，同樣可以依據色調的指導原則。

22

隨著不同的作畫時程必須要進行多次的調色。調色在傳統的調色盤或一般的盤子上進行。

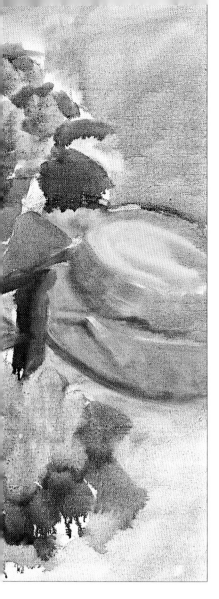

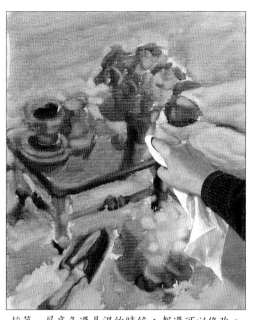

趁第一層底色還是濕的時候,都還可以修改。不管是為了讓它有層次感,還是因為色塊侵犯了不恰當的地方,只要用一塊乾淨的棉布將我們想要修改的顏料擦去就行。

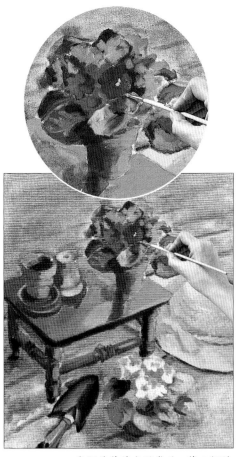

我們放著讓它過幾天。第二個階段就可以塗上新的顏料層。用這些顏料層我們將形態及色彩具體化,並塑造量感。

其他要完全覆蓋畫布的底色我們用稀釋和透明的顏料來做。

對比

從第一層底色開始最好就將物體的形狀界定好。我們要留意找出最明亮及最暗的區域。

慢速的乾燥

油畫的乾燥非常緩慢。如果顏料塗得很厚,可能要花幾天的時間才會乾。在某些情況下,可以使用含鈷的催乾劑加速乾燥。

但只能加非常少量,不然油畫就會失去光澤且變灰。

第一層底色

在第一個階段中,用很稀釋的顏料將整個畫布都塗上顏色。首先我們負責背景,它是物體周圍剩下的所有部分。每當我們上色時,都必須將剩餘的區域保留起來。

第二個階段

經過 24 或 48 小時,不含催乾劑的顏料已經乾燥了。新一層較濃的顏料已經不會和第一層混合,而畫筆也能輕易地上色。

這個階段的工作集中在對比上,使形狀具體化,並用可以確保量感被忠實塑造出來的調色來給予適宜的潤色。

打底時可以藉由擦去濕顏料的方法來塑形,直到得到花朵色調的層次感為止。

● 繪畫小常識 ●

稀釋油彩

混合各半的亞麻仁油和松節精油可以得到效果最棒的稀釋液。將這稀釋液用畫筆慢慢地加在調色盤裡的顏料中。

筆劃的方向

從打底的階段開始，練習掌握筆劃的正確方向便是油畫入門的基礎。初學者在第二個作畫階段的普遍傾向就是都用很少的顏料而且都是同方向的小筆劃。這情況可以經由練習來修正，在實際作畫時就會很有把握。重要的就是筆觸隨時都要具有恰到好處的方向和力道。

繪畫小常識

筆劃和透視畫法

直線或曲線的筆劃讓我們可以表達物體的量感，而物體的距離及大小則產生力道。對透視法來說，每一個觀點都指出兩個基本的方向：垂直或水平。

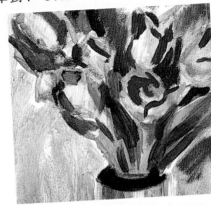

注意陰影部分的表達，以保留每朵花的姿態。

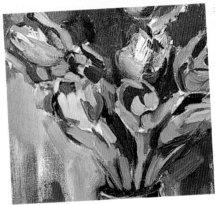

運用顏料調和出每朵花的色值及色調，再利用筆劃的方向和力道描繪出花瓣的量感。

第一層底色可作為我們下一階段作畫的基礎。

直接畫法的程序

油畫可以運用直接畫法。只需要事先準備一塊已打過底的畫布，然後放著直到底色乾燥為止。同樣也可以利用已經不用的舊畫布。只要在一個作畫時程內在上面塗上一層濃厚的顏料即可。

一幅利用直接畫法的油畫作品有一氣呵成的優點。

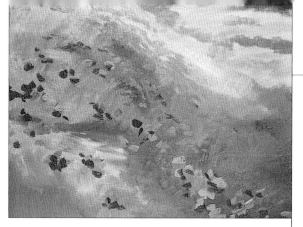

距離大的花朵所需要的對比比較小。為了在畫布上大面積地打底，我們可以準備一個顏料底。在這個底色上我們開始加上點綴色彩來表現花朵。

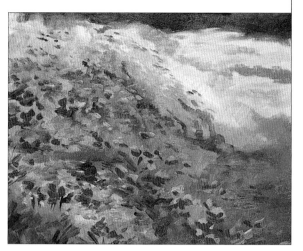

花朵比較明顯的筆劃可以在第二個作畫階段才進行，看起來會更乾淨清晰。要隨時都能找出恰如其分的對比。

對　比

每一塊色區都需要一個對比；與它相符的對比則是根據素材而來。在前景的花，對比是很強烈的，它促使我們將它的周圍變暗。相反地，當花是在比較遠處的景，就可以在比較淺的底上作畫。

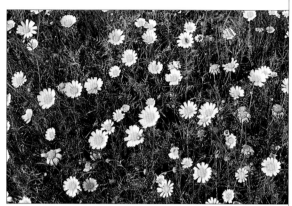

一群花梗和葉子圍繞著花朵。這促使我們在顏料的運用上必須建立相互的關聯。

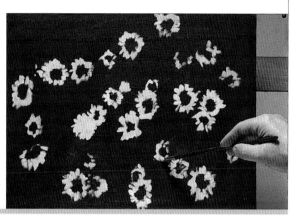

我們需要一個很暗而且很乾的背景來襯托出花朵的白色及植物的筆劃。

紋路和混色漸層

在運用濕中濕法上色時會產生暈染的效果。結果就出現由彩色炫麗條紋組合成的調色。這種調色對遠處的題材來說，是很恰當的質感。

我們可以在畫布上用手指或畫筆重複地輕擦兩種顏色，直到兩者調和在一起，創造出一種獨特的顏色。

光澤和明亮的區域

為了表現出花瓣最彎曲部分當中最明亮的區域，我們用混色漸層，而光澤則以混上一點花色的白色輕畫幾筆來解決。

第一層底色就讓畫面差不多算完成了。只要結果不減損畫面的光亮，我們都可以在第一層底色上做修飾。

當使用濕中濕法上油彩時，會在畫布上產生多重紋路及混合漸層的附加調色。

壓克力顏料

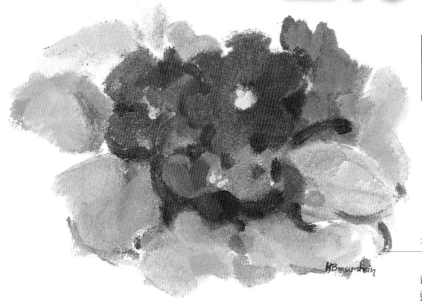

壓克力顏料是一種現代產品，它的乾燥速度很快，而且具有能夠模仿出水彩、不透明水彩或油畫效果的優點。

我們可以在畫紙上用非常稀釋的壓克力顏料來畫。

基底材

壓克力顏料需要一個強韌的基底材，一張可以承載它重量以及濕度的畫紙或卡紙。它也可以用在木頭、DM、膠合板或者架在框架的畫布上。在不是白色的基底材上，如果我們希望圖畫看起來明亮，就要好好地打底色以供壓克力顏料之用。

重　疊

壓克力顏料可以用濕中濕或乾中濕法來重疊色層。這些顏料層可以從很透明、很細微到很厚、很不透光。

壓克力顏料是一層一層上的。

快　乾

壓克力顏料乾得非常快，所以有的時候最好是使用緩乾劑。

花　畫

花卉與媒材

壓克力顏料

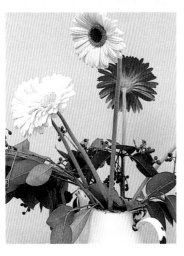

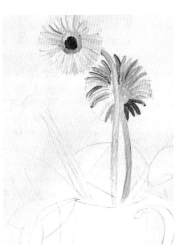
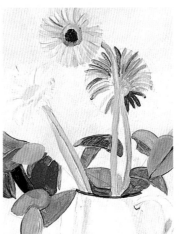

讓我們來觀察桌子和花瓶的透視圖。每一朵花都有它自己的顏色而且方向都不同。注意花梗的傾斜度及花心的位置。花萼和花梗看起來又是怎麼樣的呢？

給壓克力顏料用的產品

　　畫用液是用來稀釋壓克力顏料的，水也可以，但在聚合的時候它會降低顏料的附著力。要得到透明但濃稠的顏料，可以加入透明凝膠。壓克力顏料可以加入任何一種增稠劑，例如浮石粉、玻璃粉、沙子等。

平面畫和拼貼畫

　　壓克力顏料讓我們可以輕易地用平塗的方式來作畫。這點和它快乾的特性相結合，變成一種很適合練習拼貼畫的工具。這個以花來做的練習很具示範性，因為它促使我們將合成的形狀具體化，並且讓我們習慣去分辨形成一個繪畫所需的不同平面。

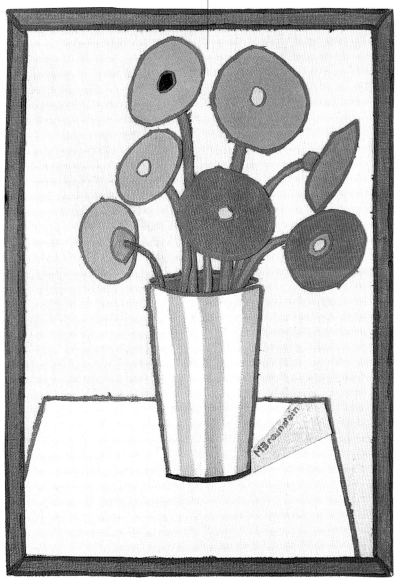

　　我們需要黏膠來黏貼拼貼畫。在放置拼貼片時必須要維持一個次序。剛開始時，我們可以不上膠擺放拼貼片來模擬拼貼畫的效果。這樣就將花瓶後面的部分準備好了。這是我們要用膠黏的第一片，也是作為其他部分參考的第一片。布朗斯坦的拼貼畫。

　　組織一個拼貼畫並不是一件簡單的工作，必須要決定給那些顯出輪廓並適合畫出來的拼貼片什麼形狀。我們從說明簡單、但可以得到和諧的顏色及確切形狀的拼貼畫開始做。質感是由基底材提供，它是一塊固定在薄木板或木頭上、由很粗的亞麻線所構成且事先已打上白底的畫布。我們照著次序來上膠：

1. 這組拼貼片對應出桌子和花瓶。兩個組成分子的遠近關係都相互保留。每一個多餘的地方都用藍色畫上邊線，但陰影部分不要，避免產生僵硬的外形。

2. 花梗的方向則由素材的觀察來引導。畫上綠色並加上藍色的邊線。

3. 這些橢圓形都是花朵及看得見的花心與花萼的透視縮圖。每一朵花的輪廓都依照它的透視縮圖，因此每個橢圓形都是不一樣的。橢圓形的暖色對比藍色邊線的寒色。

4. 一些簡單的不規則四邊形細長條就是拼貼畫的框。選擇能夠以和諧的方式增添整體光彩的顏色。

用遮擋法來畫

　　當我們想要保護畫作的某些區域時，我們就必須運用一些遮擋紙片或留白膠來畫。

將壓克力顏料當成油彩來用

　　直接用從軟管內擠出來的壓克力顏料得到的就是平面的色塊。如果我們想要得到類似油畫的效果，就必須在顏料上加入不同的畫用液和膠水。

花卉與媒材

壓克力顏料

27

水　彩

觀察和分析素材直到我們找出與它相關的工作方式。在水彩的運用上一直有兩個基本的問題在引導著我們：濕度以及對於這種顏料透明度的重視。

在乾的表面上

如果我們要重疊上色或要畫一塊與其他範圍交界的區域，基本上會使用乾中濕法。用這種方式可以創造出愈來愈暗的色調。在乾表面上畫的筆劃會呈現清晰且非常明確的輪廓。

明確或不具體

紙張或已塗上的顏料層的濕度會影響再次上色的結果。用很乾的紙張，筆劃看起來完全地明朗，但隨著濕度的增加，外緣輪廓就會逐漸模糊。在第二個情況裡，較多的濕氣就會創造出一個斑駁的渲染來。很明顯地，水彩的祕訣就在於如何控制水分的濕度。

繪畫小常識

氛　圍

我們用來畫背景的顏色會影響整幅畫所呈現出的氛圍。我們可以建立一套變淺或變暗、甚至是修正的色價系統。水彩就引發了這種創造，因為用濕中濕法打底時，就會得到一些雜色的渲染。

為了畫花群，我們需要一個詳細的底稿來指引我們上色。

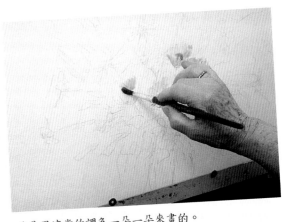

花是用適當的調色一朵一朵來畫的。

花　畫

花卉與媒材

水　彩

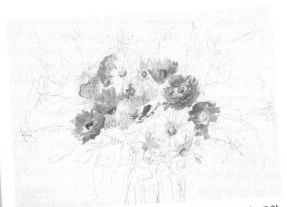

在花朵當中我們所使用的顏色，應該要能表達出可對照出花朵和呈現花梗和葉子本質的氛圍來。

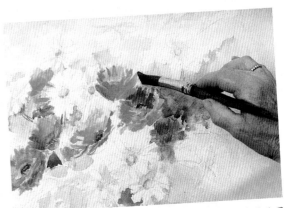

筆觸的方向描繪出每朵花的透視縮圖。一些層層重疊的筆觸給予了作品量感。透過重疊上色可以得到使色調變暗或使顏色產生細微變化的混合色。

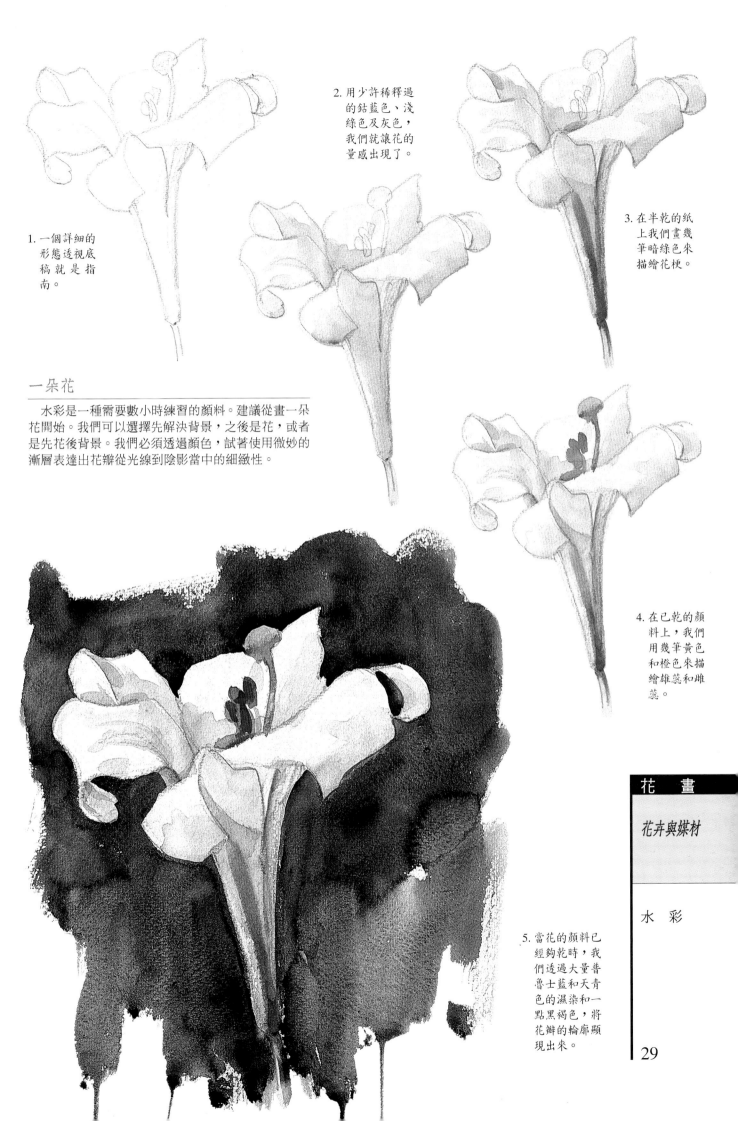

2. 用少許稀釋過
的鈷藍色、淺
綠色及灰色，
我們就讓花的
量感出現了。

3. 在半乾的紙
上我們畫幾
筆暗綠色來
描繪花梗。

1. 一個詳細的
形態透視底
稿就是指
南。

一朵花

　水彩是一種需要數小時練習的顏料。建議從畫一朵
花開始。我們可以選擇先解決背景，之後是花，或者
是先花後背景。我們必須透過顏色，試著使用微妙的
漸層表達出花瓣從光線到陰影當中的細緻性。

4. 在已乾的顏
料上，我們
用幾筆黃色
和橙色來描
繪雄蕊和雌
蕊。

5. 當花的顏料已
經夠乾時，我
們透過大量普
魯士藍和天青
色的濕染和一
點黑褐色，將
花瓣的輪廓顯
現出來。

背景的範例

要用水彩來畫背景有很多種選擇。最簡單的辦法就是用一種顏色，均勻的濕染或用漸層法來製作。我們可以運用不同的顏色或調色在一張乾的畫紙上創造一個斑斕的背景。每一種顏色的含水量多寡是很重要的，因為在加入其他同樣飽含水分的顏色時，要讓色塊持續保持濕潤。但在此同時也可以在物體的周圍沾上乾淨的水來使畫紙濕潤。不同顏色的色塊顯得很多樣化，而且創造出豐富的透明效果。

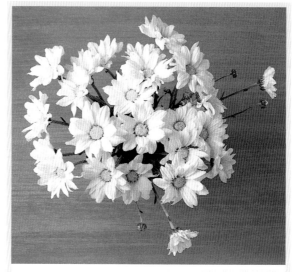

像這樣的素材事先用白蠟將花朵的區域保留起來就可以解決。我們位於一個大聚光燈下比較好辨識蠟的運用。

用一點點的黃點將雛菊的大致位置安排好。白色的蠟將黃色集中在花心的部分。

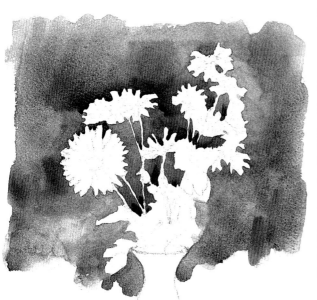

圍繞著花朵和花瓶的背景是用水沾濕畫紙，加上紫色和普魯士藍的斑斕調色所創造出來的。

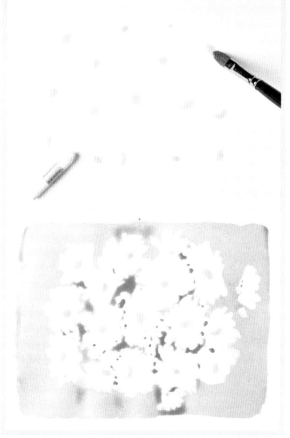

大量的淡藍色渲染將花瓣的輪廓描了出來，但顏料卻沒有沾到花瓣。白色的蠟不會讓水彩和紙有所接觸。

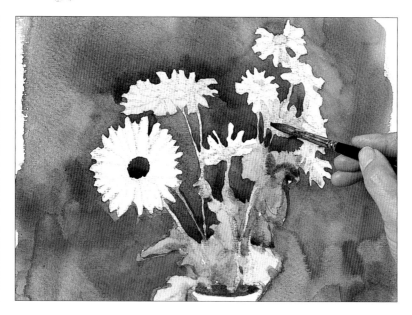

色彩的重疊

要在一層完全乾的顏料上著色時，畫筆應該不要用力而且只塗一層，才不會拖曳到剛剛才刷上、還濕濕的下層顏料。

就放著讓塗色完全乾燥。之後我們開始畫花朵還有花梗和葉子的綠色，而不用怕它們和背景色混合在一起。

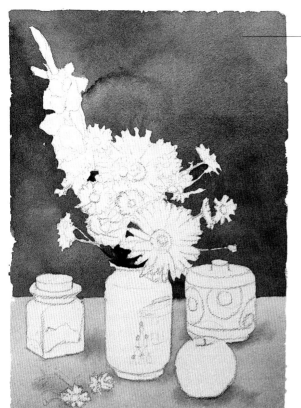

剪裁輪廓

為了得到一個形狀，我們可以在輪廓兩側當中的任一側畫上顏色。當我們在製作背景時，很自然地我們就畫出所有物體的輪廓。我們運筆是為了恰當地描繪每個東西的外形。畫筆握在相當接近筆毛的地方，藉以控制在描繪細部時的姿勢。

當我們在一個完全乾的作品上作畫，才能夠保持新輪廓的清晰。這是避免顏色混合的唯一方法。

桌子的灰色要等到背景的暗色顏料完全乾了以後才可以上色。

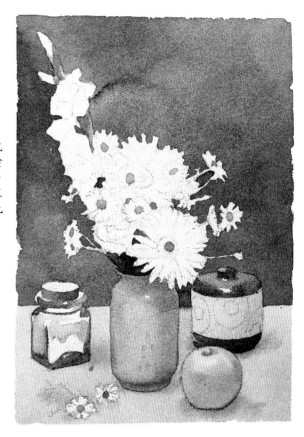

灰色必須要乾了之後才能塗上物體的顏色。花朵的部分在任何時刻都先保留。

光澤是很重要的

光亮的區域可以用遮擋法保留。同樣也可以輕輕地用小刀刮去在畫紙上顏色的表層來恢復光澤。

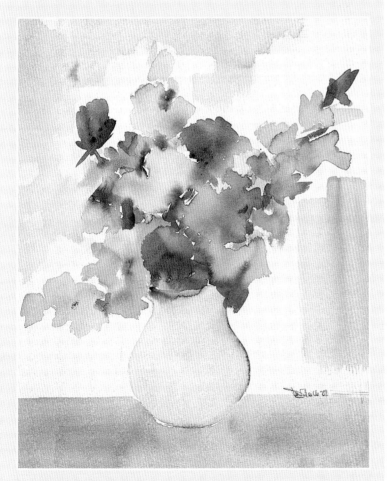

濕中濕

在勞曲 (Dolors Raich) 的這幅作品中，毫無疑問地，水性顏料最引人注目的就是運用水分的控制，透過多變的上色及濕中濕技法，直到作品表現出個人主觀的詮釋為止。

不要修改最好

為了不要修改，最好第一次就確定。所有過度修飾的水彩畫都會失去清新感，而且看起來髒髒的，失去光澤。但我們也不能放棄練習，因為我們要從自己的錯誤中學習。

靜物畫：是表現無生命的物體和實體的作品，花的題材也包括在當中。

花的特點：從繪畫的視點所注意的是它的形態、大小、顏色，還有它細緻的質感。

輪　廓：這裡指為了將花的每個組成分子形狀具體化：花瓣、花萼、雄蕊、雌蕊、花梗、葉子……等。

量　感：由色彩和色調來塑造。為了獲得量感，我們需要預先將花朵或群花的顏色進行結構分析。

光與影：在灰白色的素材上是很明顯的。我們必須跟隨光線並且抓住通往陰影及黑暗部分的行進方向。光和影是任何一個調色結構分析的基礎。

組織結構：對一個以花為主體的素材來說，它必須要有一個可以安置物體的空間以及至少幾公尺的距離來觀察景象。素材在所有的作畫階段都必須保持相同的姿態，而光線的類型則必須是極相近的。

尺寸比例：根據所有的作畫時程，從相同的位置伸展手臂，取垂直和水平的方向作為指標來做相關的測量。

構圖要點：由簡單的圖形組成，例如橢圓形、矩形、三角形、L形，在當中可以將花群及出現在主題裡面的物體都包括在內。

統一中求變化：是確定在前景當中的花會成為吸引人的題材的一個前提。在確保統一性的組成分子當中，必須要發展出某些可以增加多樣性的獨創部分。最好是將所有的花都以不同的姿態及方向來布置。

和諧感：是一種讓人一看到作品就感覺愉快的色彩運用。最完整的色彩結構是包括暖色系、寒色系和濁色系。

暖色系：基本上是由調色盤上所有的暖色及其本身的混合色所組成。黃色系、橙色系、紅色系、胭脂紅色系及棕色調色系都是暖色。

寒色系：基本上是由調色盤上所有的寒色及其本身的混合色所組成。藍色系、綠色系及灰色系都是寒色。

濁色系：由調色盤上所有的濁色以及它與其他任何顏色混合之後的混色所組成。兩種互補色以不同分量相結合（根據所使用的媒材，也可在調色上加上白色），同樣也能創造出濁色。

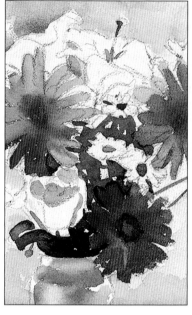

視　點：我們用什麼視點來看一朵花或一個花群是很重要的。同一種素材裡不同的花朵，可以從一點、兩點或三點透視法來看。我們必須將每一朵花的透視縮圖表達出來。

取　景：對每一種視點來說，是我們看見的景當中所能界定最適當的空間。為了讓取景更容易些，運用一個卡紙框是很有用的。

底　稿：它的目的就是運用一種媒材及適當的程序畫上底稿線條，以此協助作品的進行，但不留下痕跡。例如，以水彩畫來說，可以用水溶性色鉛筆；而油畫則用炭筆，設法使畫布不被弄髒。 以近景來說，花朵是一個很尋常的主題。在底稿當中要確保對比以及具體化，也就是要乾淨俐落。

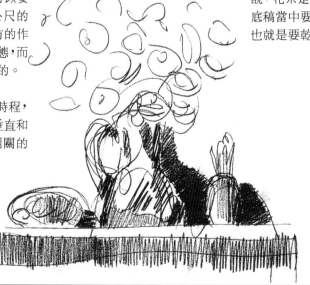

普羅藝術叢書

繪畫入門系列

01.素　描

02.水　彩

03.油　畫

04.粉彩畫

05.色鉛筆

06.壓克力

07.炭筆與炭精筆

08.彩色墨水

09.構圖與透視

10.花　畫

11.風景畫

12.水景畫

13.靜物畫

14.不透明水彩

15.麥克筆

彩繪人生，為生命留下繽紛記憶！

拿起畫筆，創作一點都不難！

—— 普羅藝術叢書
畫藝百科系列・畫藝大全系列

讓您輕鬆揮灑，恣意寫生！

畫藝百科系列（入門篇）

油　畫	風景畫	人體解剖	畫花世界
噴　畫	粉彩畫	繪畫色彩學	如何畫素描
人體畫	海景畫	色鉛筆	繪畫入門
水彩畫	動物畫	建築之美	光與影的祕密
肖像畫	靜物畫	創意水彩	名畫臨摹

畫藝大全系列

色　彩	噴　畫	肖像畫
油　畫	構　圖	粉彩畫
素　描	人體畫	風景畫
透　視	水彩畫	

全系列精裝彩印，內容實用生動
翻譯名家精譯，專業畫家校訂
是國內最佳的藝術創作指南

邀請國內創作者共同編著
學習藝術創作的入門好書

三民美術普及本系列
（適合各種程度）

水彩畫　黃進龍／編著

版　畫　李延祥／編著

素　描　楊賢傑／編著

油　畫　馮承芝、莊元薰／編著

國　畫　林仁傑、江正吉、侯清地／編著

網路書店位址　http://www.sanmin.com.tw

©　花　　　畫

著作人　Mercedes Braunstein
譯　書　林瓊娟
發行人　劉振強
著作財
產權人　三民書局股份有限公司
　　　　臺北市復興北路386號
發行所　三民書局股份有限公司
　　　　地址／臺北市復興北路386號
　　　　電話／(02)25006600
　　　　郵撥／0009998-5
印刷所　三民書局股份有限公司
門市部　復北店／臺北市復興北路386號
　　　　重南店／臺北市重慶南路一段61號
初版一刷　2003年8月
　編　號　S 94110-0
　基本定價　參元貳角
行政院新聞局登記證局版臺業字第○二○○號

471084110934 8